兒童文學叢書
・音樂家系列・

# 再見，新世界

## 愛故鄉的德弗乍克

程明琤／著

朱正明／繪

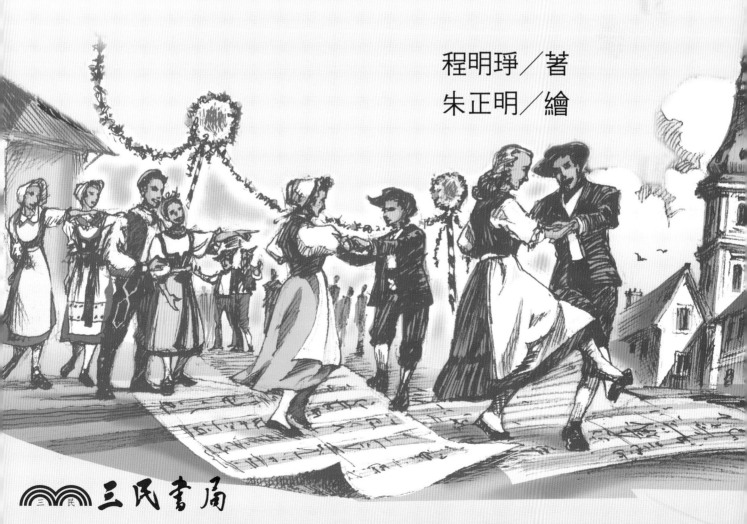

三民書局

國家圖書館出版品預行編目資料

再見，新世界：愛故鄉的德弗乍克 / 程明錚著; 朱正明
繪.－－初版二刷.－－臺北市；三民，2018
　　面；　　公分.－－(兒童文學叢書・音樂家系列)

ISBN 978-957-14-3819-1　　(精裝)

1.德弗乍克(Dvořák,Antonín,1841－1904)－傳記－通
俗作品
2.音樂家－捷克－傳記－通俗作品

910.99443　　　　　　　　　　　　　　92003455

© 　再見，新世界
　　　　——愛故鄉的德弗乍克

| | |
|---|---|
| 著 作 人 | 程明錚 |
| 繪 　 者 | 朱正明 |
| 發 行 人 | 劉振強 |
| 著作財產權人 | 三民書局股份有限公司 |
| 發 行 所 | 三民書局股份有限公司 |
| | 地址　臺北市復興北路386號 |
| | 電話　(02)25006600 |
| | 郵撥帳號　0009998-5 |
| 門 市 部 | (復北店) 臺北市復興北路386號 |
| | (重南店) 臺北市重慶南路一段61號 |
| 出版日期 | 初版一刷　2003年4月 |
| | 初版二刷　2018年4月修正 |
| 編 　 號 | S 910581 |

行政院新聞局登記證局版臺業字第〇二〇〇號

有著作權・不准侵害

ISBN　978-957-14-3819-1　　(精裝)

# 在音樂中飛翔
## （主編的話）

　　喜歡音樂的父母，愛說：「學音樂的孩子不會變壞。」

　　喜愛音樂的人，也常說：「讓音樂美化生活。」

　　哲學家尼采說得最慎重：「沒有音樂，人生是錯誤的。」

　　音樂是美學教育的根本，正如文學與藝術一樣。讓孩子在成長的歲月中，接受音樂的欣賞與薰陶，有如添加了一雙翅膀，更可以在天空中快樂飛翔。

　　有誰能拒絕音樂的滋養呢？

　　很多人都聽過巴哈、莫札特、貝多芬、舒伯特、蕭邦以及柴可夫斯基、德弗乍克、小約翰‧史特勞斯、威爾第、普契尼的音樂，但是有關他們的成長過程、他們艱苦奮鬥的童年，未必為人所知。

　　這套「音樂家系列」叢書，正是以音樂與文學的培育為出發，讓孩子可以接近大師的心靈。經過策劃多時，我們邀請到關心兒童文學的華文作家為我們寫書。他們不僅兼具文學與音樂素養，並且關心孩子的美學教育與閱讀興趣。作者中不僅有主修音樂且深諳樂曲的音樂家，譬如寫威爾第的馬筱華，專精歌劇，她為了寫此書，還親自再臨威爾第的故鄉。寫蕭邦的孫禹，是聲樂演唱家，常在世界各地演唱。還有曾為三民書局「兒童文學叢書」撰寫多本童書的王明心，她本人除了擅拉大提琴外，並在中文學校教小朋友音樂。

　　撰者中更有多位文壇傑出的作家，如程明琤除了國學根基深厚外，對音樂如數家珍，多年來都是古典音樂的支持者。讀她寫愛故鄉的德弗乍克，有如回到舊時單純的幸福與甜蜜中。韓秀，以她圓

熟的筆，撰寫小約翰・史特勞斯，讓人彷彿聽到春之聲的祥和與輕快。陳永秀寫活了柴可夫斯基，文中處處看到那熱愛音樂又富童心的音樂家，所表現出的〈天鵝湖〉和〈胡桃鉗〉組曲。

而由張燕風來寫普契尼，字裡行間充滿她對歌劇的熱情，也帶領讀者走入普契尼的世界。

第一次為我們叢書寫稿的李寬宏，雖然學的是工科，但音樂與文學素養深厚，他筆下的舒伯特，生動感人。我們隨著〈菩提樹〉的歌聲，好像回到年少歌唱的日子。邱秀文筆下的貝多芬，讓我們更能感受到他在逆境奮戰的勇氣，對於〈命運〉與〈田園〉交響曲，更加欣賞。至於三歲就可在琴鍵上玩好幾小時的音樂神童莫札特，則由張純瑛將其早慧的音樂才華，躍然紙上。莫札特的音樂，歷經百年，至今仍令人迴盪難忘，經過張純瑛的妙筆，我們更加接近這位音樂家的內心世界。

許許多多有關音樂家的故事，經過作者用心收集書寫，我們才了解這些音樂家在童年失怙或艱苦的日子裡，如何用音樂作為他們精神的依附；在充滿了悲傷的奮鬥過程中，音樂也成為他們的希望。讀他們的童年與生活故事，讓我們在欣賞他們的音樂時，倍感親切，也更加佩服他們努力不懈的精神。

不論你是喜愛音樂的父母，還是初入音樂領域的孩子，甚至於是完全不懂音樂的人，讀了這十位音樂家的故事，不僅會感謝他們用音樂豐富了我們的生活，也更接近他們的內心，而隨著音樂的音符飛翔。

# 作者的話

　　我從小好像和音樂沒有什麼緣分，小學六年是在家裡度過的。到了中學，雖然課程表上有了音樂課，但也只是由老師彈琴指導唱歌而已。

　　有一次，老師教了一首〈念故鄉〉：

……念故鄉，故鄉真可愛，

天氣清，風生涼，鄉愁陣陣來……

　　那首歌的旋律十分優美恬靜，帶著幾分感傷。唱著，唱著，竟然唱出了眼淚

……故鄉人，今何在，常念念不忘……

　　那時唱這幾句歌時，心裡想著的是故鄉裡曾經帶養我的老祖母。

　　後來，我買了一本《世界名歌選》，其中就有〈念故鄉〉這首歌，急急翻到那一頁，想要知道是誰的作品。很意外，那首歌沒有作曲或作詞者的名字，只寫著「黑人靈歌」的字樣。

　　那時候，我對黑人的印象，只是家中所用黑人牙膏上的黑人。黑人露出一口雪白的牙齒，笑得蠻開心的樣子，為什麼會唱出那麼幽怨傷感的歌呢？

　　那要等到幾十年後，差不多走遍了全世界，才真正找到答案，也真正懂得其中的意義。

　　有一年，我去到捷克共和國，參觀了世界著名作曲家德弗乍克

的出生故居。那是一棟平凡的民屋，可以看出作曲家出身的貧寒。不過，讓我迷惑的是，在出口處的牆上，張貼著美國太空人登陸月球的海報，詢問後，有人笑著說：新世界啊！

原來所謂新世界，指的是德弗乍克著名的代表作品：〈新世界交響曲〉。

德弗乍克曾聘為紐約音樂學院院長，在新世界的美國從事音樂教學工作。教學的那幾年，他到美國各處旅行，常聽到黑人吟唱的曲調，並深受感動。當時的美國黑人還處在奴隸地位哪！

美國歷史上，黑人是從非洲販賣而來的奴工，替大莊園地主從事墾植耕種的勞役。他們的故鄉遠在天邊，再也回不去了。

他們在苦難中，從心靈深處流露出的心聲，就是所謂「黑人靈歌」。

德弗乍克在新世界生活期間，沒有一刻不想念他在舊大陸的故鄉，複雜的心情下，他創作了感動全世界人的〈新世界交響曲〉。其中的主旋律，就是他受黑人靈歌感動而譜成的。後來，這段旋律被人配上歌詞。那就是我小時候唱出了眼淚的〈念故鄉〉。

至於德弗乍克，他終於放棄了在美國的高薪高位高譽，回到他日夜思念的故鄉——捷克的波西米亞。他覺得好幸福呢！

# 德弗乍克

## Antonín Dvořák

## 1841 ～ 1904

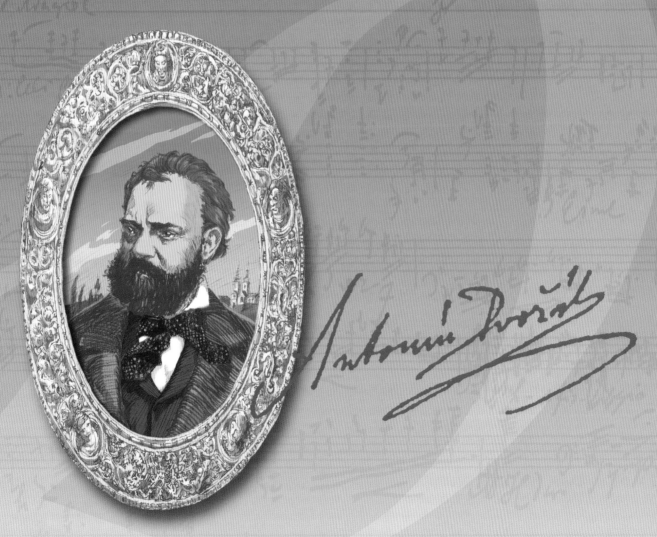

# 波西米亞的窮孩子

「爸爸，客人來了，好幾個耶。」

小酒店的門口，一個七歲大的小男孩那樣喊。小小年紀就懂得幫爸爸照顧生意了。坐在廚房酒櫃前的爸爸，一聽到兒子說客人來了，連忙起身準備小菜和酒，隨後招呼進門的客人一一一坐下。

又吃又喝的客人，談得不亦樂乎，漸漸酒興大發，敲著酒杯、酒瓶唱起歌來；帶著樂器的人，也開始湊熱鬧的奏樂伴唱；還有人在歌聲樂聲中索性跳起了土風舞。小男孩看得興高采烈，趕緊上樓拿出自己的小提琴，跟著客人一起彈奏那些早已熟悉的鄉土樂曲。一個刻苦謀生的小酒店，頓時成為歡悅生活的大舞臺。

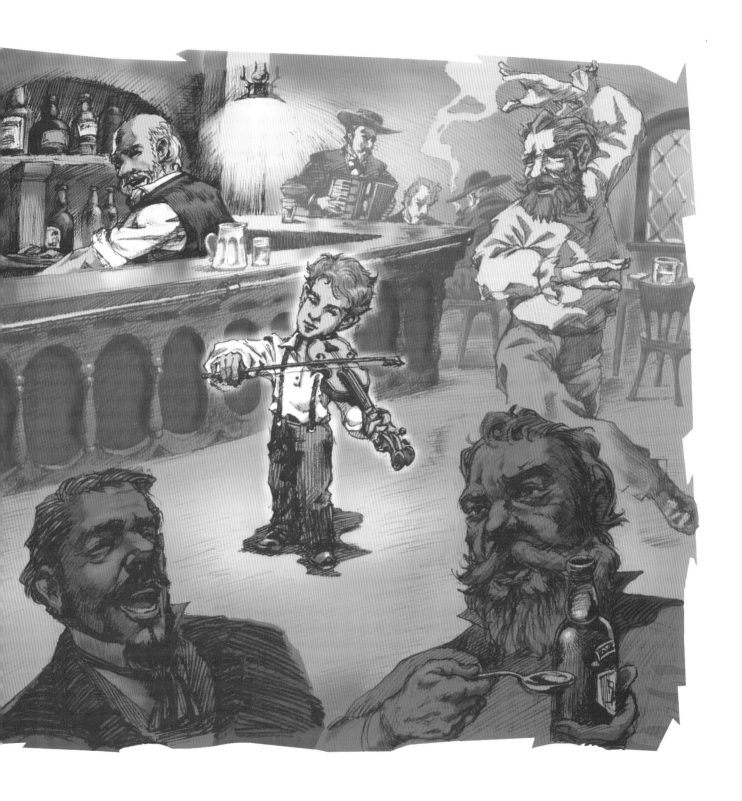

那個懂得營生的小男孩兒，就是後來成為捷克大作曲家的安東寧・德弗乍克。那個小酒店，就是他於 1841 年出生的故居，坐落於離首都布拉格只有十八英里的奈拉何乍夫小村莊。那些唱歌、跳舞、奏樂的客人，都是小村所屬波西米亞一帶的鄉民或旅客。

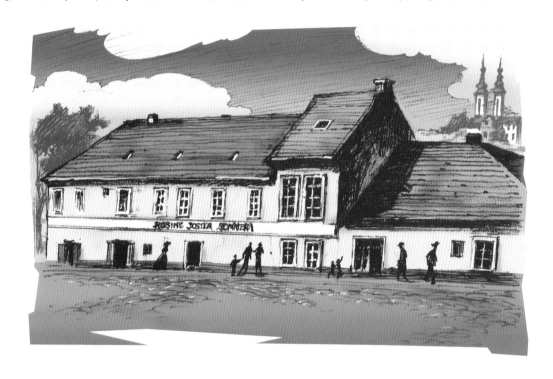

隸屬於捷克境內的波西米亞高原，歷史上稱之為「歐洲的樂舞之鄉」。有一句老話說：「哪裡有捷克（人），哪裡就有音樂。」歷史不管怎樣演變，波西米亞人都能保持他們的語文、歌謠，以及音樂的樂舞傳統。就因為這種特殊的民俗形象，「波西米亞人」這個名詞，後來衍用為形容生活浪漫多彩、個性鮮明自由的藝術家族群。

從小，德弗乍克就從爸爸那裡學會了拉小提琴，有時還跟著爸爸去不同的村鎮婚禮或集會中演奏。後來他又從鄉村學校老師那裡學會了拉中提琴、彈風琴，甚至鋼琴。爸爸原想讓這個長子將來繼承他的小酒店，但德弗乍克卻選擇了音樂。爸爸雖然不反對，可是也沒有錢送他去接受正式的音樂教育。

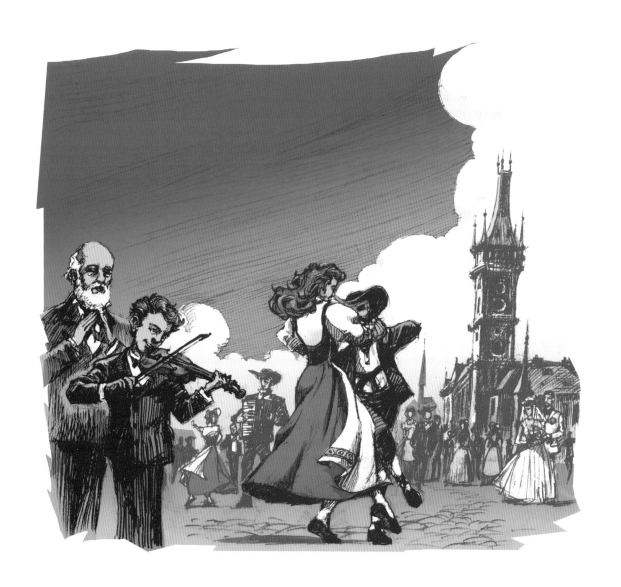

德弗乍克　♪

還好德弗乍克的舅舅因為沒有兒女，負擔較輕，願意在經濟上支持他進入布拉格的風琴學校，將來可以在教堂中做個專職風琴師。不幸的是，一年後，舅舅因家境困頓而終止了風琴學校的經濟支援。儘管失去了經濟支援，德弗乍克並沒有因此洩氣而停學，他決定自立更生。他教學生拉中提琴；此外他也參加樂團演奏，賺取生活費。就這樣有一餐沒一餐的，飽受生活磨難，終於從風琴學校畢了業。

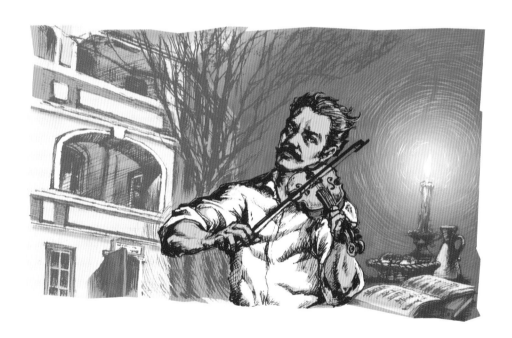

德弗乍克雖然可以在教堂中正式彈奏風琴，但是微薄的薪水也不足以維持生活。於是他加入了一個樂隊，由他主奏中提琴。這個樂隊有時在布拉格的高級餐館中演奏，因此不能不添加一些著名作曲家的作品。

　　有一次樂隊演奏布拉姆斯的〈匈牙利舞曲〉，讓德弗乍克大開「聽界」，真正接觸體會到大作曲家的音樂作品，他倍感鼓舞。

　　樂隊漸漸的在布拉格音樂界有了名氣，終於被正式編入歌劇院的管弦樂團中。管弦樂團的演奏經驗，讓德弗乍克逐漸認識不同樂器的音效，以及不同樂章分段與和音的技巧，啟發了他日後對交響曲作曲的興趣。

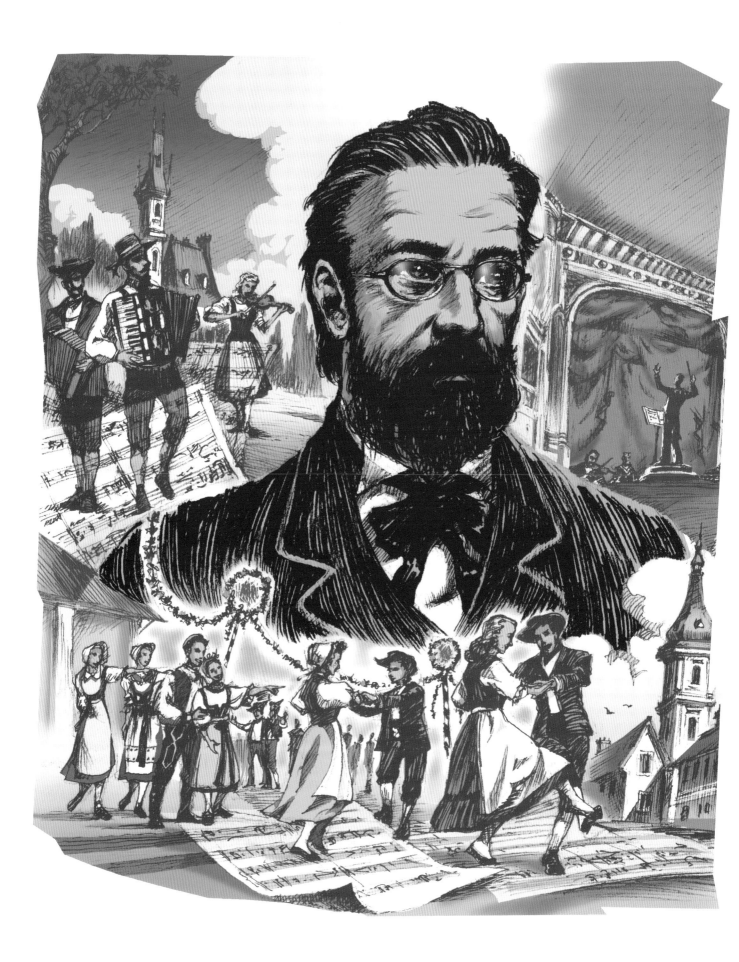

有一次，赫赫有名的歌劇家華格納來到布拉格，親自指揮布拉格劇院的樂團，演奏他自己的作品。

華格納是19世紀後半歐洲樂壇閃亮的巨星。因為他不受正式音樂教育成規的約束，敢於創新。德弗乍克也一樣未曾受過學院式的正規音樂教育，這次演奏讓德弗乍克有深刻的感受。他以為演奏大師們的作品，只能磨練技藝；唯有創造自己的音樂作品，才能表達個性和生命。這使德弗乍克加強了他對作曲的信念。兩年後，他悄悄的完成了他第一、第二號交響曲作品。

後來，布拉格歌劇院的管弦樂團指揮，換成一位極力提倡捷克民族音樂的歌劇作曲家——史邁塔那。德弗乍克參與了所有史邁塔那作品的演奏，自然而然受到薰陶和影響，使他後來也積極從事民族音樂的創作，並對歌劇寫作發生濃厚的興趣。

# 貧賤夫妻

　　在歌劇院合唱隊中，有一位唱女低音的小姐名叫安娜，原是德弗乍克私人教學時的女學生。在歌劇排練期間，兩人因經常見面而漸漸相愛。不過，安娜的父母是布拉格商界的中產階級，當然不會願意讓女兒嫁給一個窮光蛋音樂家，因而反對他們的婚姻。但德弗乍克並沒有因此而灰心。他知道，與安娜的終身大事，也等於是自己音樂前途上的毅力考驗。他必須以音樂上的成就，來證明他是值得安娜信愛的。

果然。

在 1873 年，德弗乍克完成了一部「肯塔塔」《白山傳人》。所謂「肯塔塔」，就是以交響樂伴奏的敍事體民謠合唱形式。這部肯塔塔取材於一首敍事長詩，詩中描寫 1620 年捷克人對抗奧地利的英勇故事。《白山傳人》在布拉格新城（布拉格市區分新城、老城）戲院演出後，好評如潮。德弗乍克從此開始揚名。安娜的父母，也就沒有再反對她和德弗乍克的婚事了。

　　第二年，他們終於結了婚。不過，這一對相愛的音樂伴侶，也無法將音樂和愛情當麵包吃，在現實生活裡，他們仍是一對貧賤夫妻。

　　當時，德弗乍克已經譜成了他第三、第四號交響曲。為了解決生活上的困難，他將這兩部作品，送交奧地利政府設立的清寒青年藝術家基金會，作為申請獎助金的競選作品。申請表中必須加附清寒證明書的公文。公文中這樣寫著：

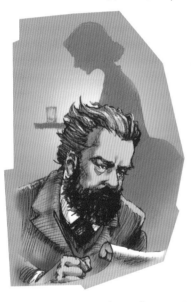

　　　　德弗乍克，音樂教師……已婚，一子，無家產。每月僅有一百二十六元捷幣收入，另外私人教學所得六十元。除此之外，別無其他資源。

　　申請的結果，為德弗乍克帶來四百元捷幣的額外收入。但是為數不多，他還必須以私人教學來補貼家用。不過他似乎天生就有一種教學的熱忱，這使他和學生之間總能維持親和密切的關係。

　　1876 年，德弗乍克成為奈孚先生及夫人的音樂老師，以鋼琴伴奏教導他們倆唱歌。有時候還三個人一起客串表演。但是唱來唱去總是些差不多的德文歌曲，奈孚先生就建議德弗乍克寫些新鮮的歌曲來演唱。因此他便寫了十幾首歌謠式的對唱曲。

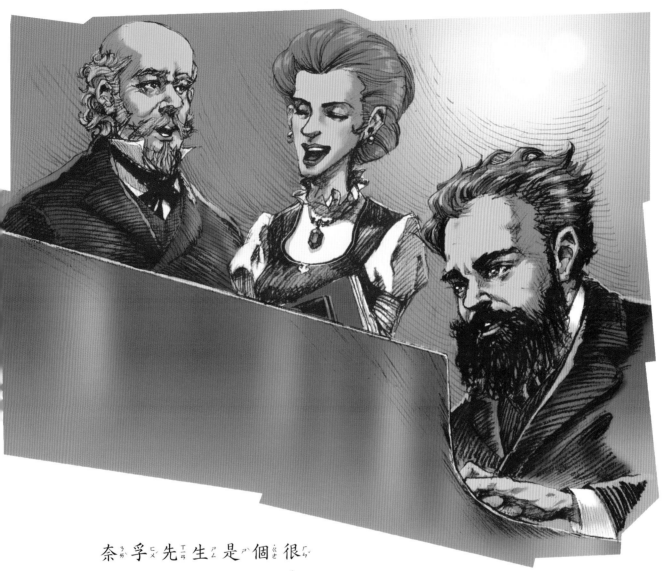

　　奈孚先生是個很
有錢的富商，他很喜歡
德弗乍克寫的新歌，便自掏腰包將這些歌曲
出版，還精裝了其中一些版本，分送給音樂
界人士和樂評家。並且，還私下將其中一本
寄贈給著名的作曲家布拉姆斯。這時候，布
拉姆斯已成為奧地利清寒藝術家基金會的主
持人。他十分欣賞德弗乍克的歌曲，又同情
他的清寒家境。於是，一連四屆，德弗乍克
都得到這個基金會的獎助金。

# 德弗乍克和布拉姆斯

　　說起來，一個人的成功，有時候，並不完全只靠自己的天分和努力，還要看他在奮鬥的過程中，會遇到什麼樣的人，又會得到什麼樣的幫助、鼓勵和啟發。一個人的人生歷程中，凡是和他發生關連的人和事，都是織成他命運的絲絲縷縷。

　　想想看，如果不是因為奈孚先生喜歡唱歌，又有錢出版德弗乍克寫的歌曲，而且，又心血來潮似的，私底下送了一本給布拉姆斯，德弗乍克的音樂前途便可能不一樣。可以說，對德弗乍克一生最有幫助，也最有影響的人，就是布拉姆斯了。

　　當布拉姆斯看到德弗乍克那些歌曲時，他在喜歡欣賞之外，還十分熱心的寫了一封全力推薦這些作品的信，寄給音樂界出版家斯莫洛克，希望他能將那些用捷克文寫的歌曲，翻譯成德文或其他歐語而予以出版。布拉姆斯還特別在信中介紹德弗乍克：「……無疑，他是個極有天分才華的人，而且，他又那麼窮……」在信末，布拉姆斯又強調了一句：「這些歌曲，我相信一定會暢銷。」

果然，那些歌曲由斯莫洛克出版後，德弗乍克的聲名便由布拉格傳揚到其他歐洲國家。也由於布拉姆斯的讚賞和推動，德弗乍克的音樂事業也開始走上坦途。

那麼，布拉姆斯為什麼那樣欣賞德弗乍克，又這麼全心全力來幫助他呢？對了，我們中國人有「知音」這個字眼，恰好可以用來形容這兩個音樂家。

作品就是心靈之音，兩顆相似的心靈遇合感通時，就會產生和諧的共振。這樣說，也許太玄了點，那就拿事實來解說吧！他們倆除了在貧窮中成長的背景相似外，性格上也很相似，都是真誠、單純，以及善良的人。此外，他倆都喜歡民間音樂。布拉姆斯作〈匈牙利舞曲〉，德弗乍克作〈斯拉夫舞曲〉，一先一後，相互應和。

1878 年 12 月，德弗乍克特地乘火車，到維也納拜望布拉姆斯，兩個忘年知音，相見不恨晚。自此兩人間情誼更加親切。

布拉姆斯在維也納孤獨的離世時，德弗乍克還趕往參加葬禮，並為喪禮儀隊親執火炬，以示「永恆感恩之情」。

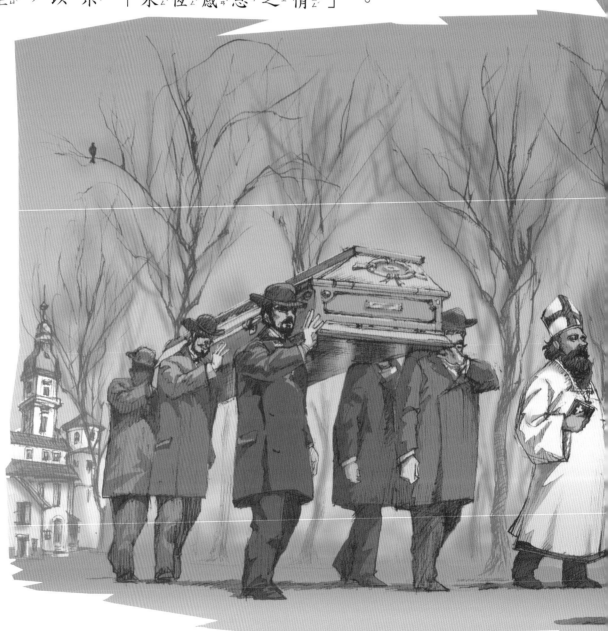

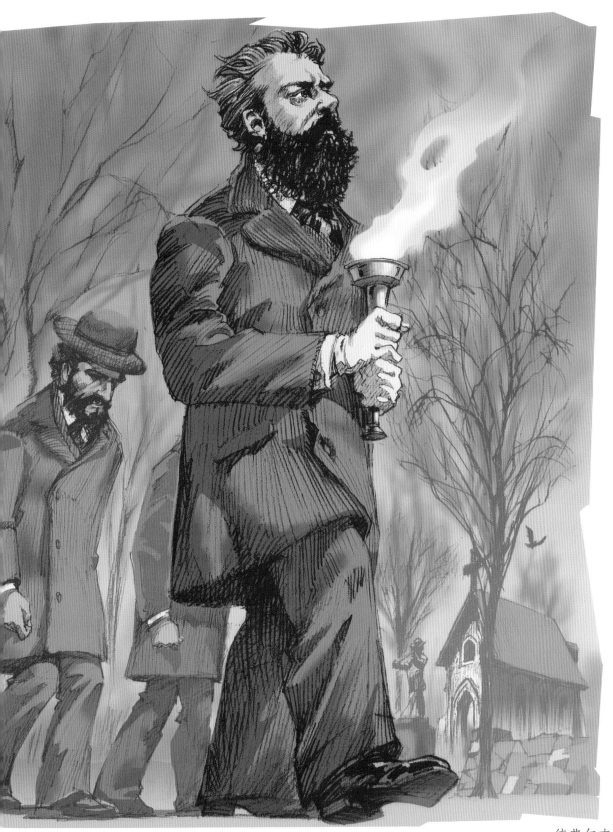

# 由窮孩子到榮譽博士

聲名大振後的德弗乍克，曾經前後三次被邀請，在英國倫敦為他的作品公開演奏，受到英國人最高的推崇和讚美。劍橋大學因為演奏會的空前成功，特別頒給他一個音樂最高成就的榮譽博士學位。

在博士學位的頒授儀式典禮中，德弗乍克躋身於英國上流社會，這些參與典禮的人士，個個都說古典拉丁文，以表示莊重和嚴肅，讓德弗乍克聽得一頭霧水。他後來在信中這樣寫著：「……我永遠不會忘記他們把我變成博士的那種場合，人人都一本正經，好像他們生來就只會說拉丁文似的。我真恨不得逃到世界上一個什麼角落裡去……」博士學位的「榮譽」，反而讓他覺得很窘呢。

這個在鄉下長大的音樂家，性格天生素樸，不喜歡人為的繁文縟節和矯情做作。幾乎所有的樂評家或聽眾，都會在聆聽他的音樂之後，或者接觸他本人時，不約而同的感到，他是一個單純、率真，甚至天真無邪的人。無疑，這就是德弗乍克的藝術家本質。

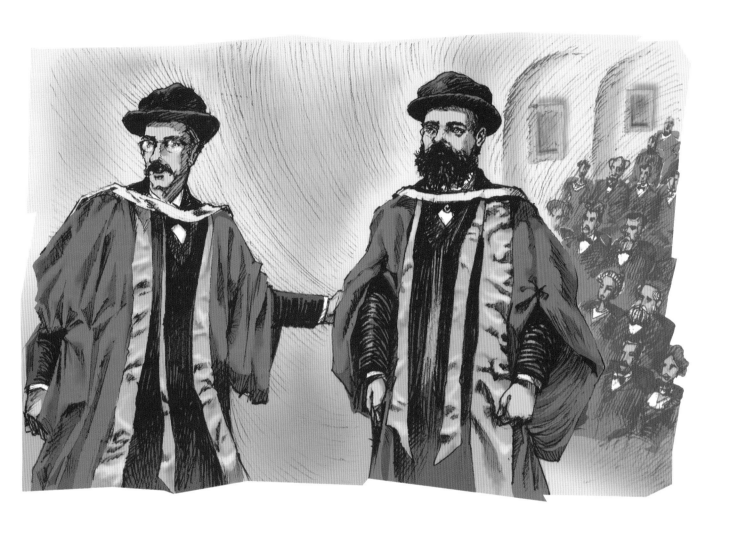

　　繼劍橋大學之後，布拉格的查爾士大學也頒給德弗乍克一項哲學榮譽博士學位。對一個沒有受過什麼高深教育的人來說，一下子成為雙料博士，真是做夢也想不到。

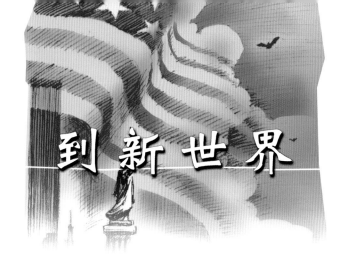

# 到新世界

　　漸漸的，德弗乍克的音樂聲譽，已不只限於歐洲所在的「舊大陸」了。

　　1891 年春天，德弗乍克收到一份電報，邀請他擔任紐約音樂學院的院長。薪水是一年一萬五千美元。在那個年頭，這是一份驚人的巨大金額。僅僅一年的收入，就相當於德弗乍克一輩子所有作品出版、演奏以及教學所得的總和。德弗乍克和妻子商量，為了日後生活及孩子的教育費著想，決定接受那個職位，並簽下兩年的合約。

　　於是，就在同年秋天，德弗乍克帶著家人抵達紐約，展開他在新大陸的教學生涯。他在教學上，既對學生要求嚴格，又具有啟發性。他鼓勵學生要獨立，並勤於工作，更要經常思考。他還被稱為「藝術家教師」。

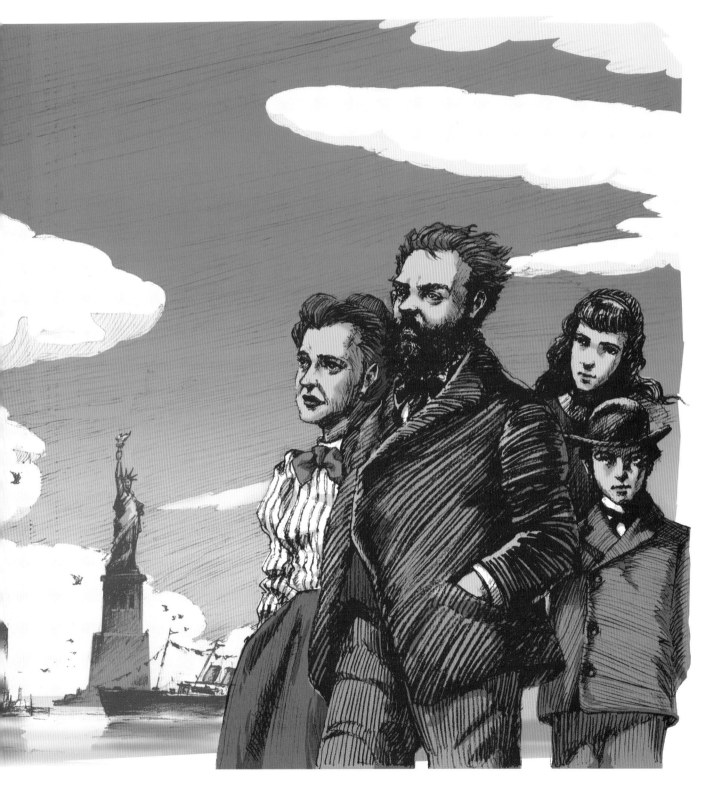

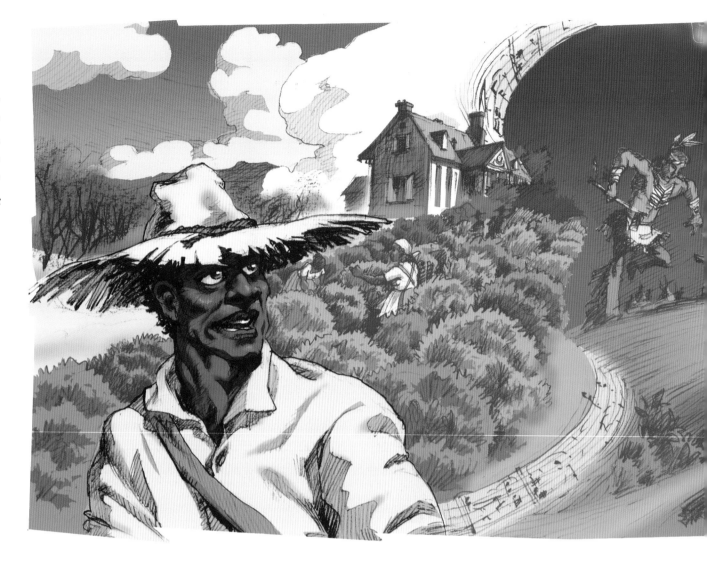

　　他自己經常思考的便是「什麼是美國音樂」這個問題。美國是個移民國家，大都來自舊大陸，一般音樂界仍被歐洲音樂傳統所領導。他自己一向不喜歡學院派的舊傳統，他的音樂作品，大都從波西米亞鄉土樂舞的生命感中汲取靈感。

　　可是，究竟怎樣才是美國音樂呢？

　　德弗乍克經過長期觀察、傾聽以及感受後，下了結論。他認為新世界的真正音樂之

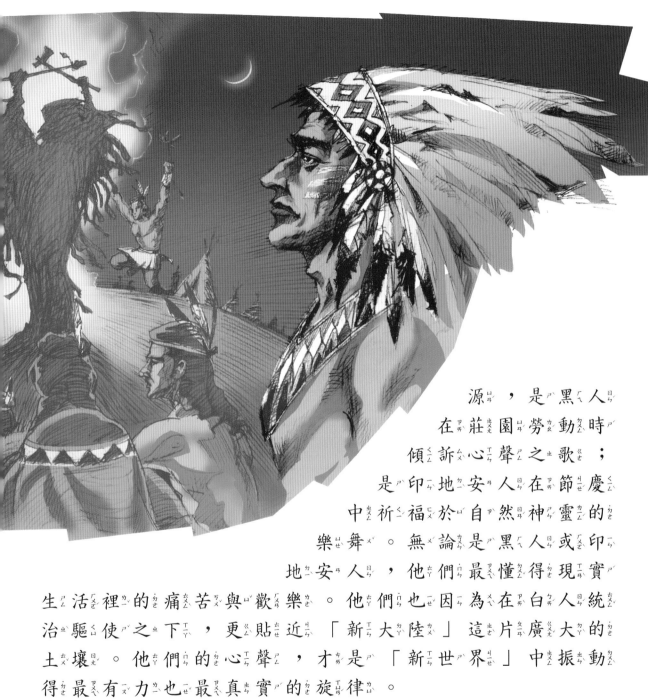

源，是黑人在莊園勞動時傾訴心聲之歌；是印地安人在節慶的樂舞中祈福於自然神靈的樂舞。無論是黑人或印地安人，他們最懂得現實生活裡的痛苦與歡樂。他們也因為在白人統治驅使之下，更貼近「新大陸」這片廣大的土壤。他們的心聲，才是「新世界」中振動得最有力也最真實的旋律。

也就在美國生活期間，德弗乍克一面教學，一面旅遊，一面想念家鄉故國，在種種心情的交織下，他譜寫出第九號交響曲，也就是他最有名、最為全世界愛好音樂的人所喜歡聆賞的〈新世界交響曲〉。

像其他交響曲形式一樣，〈新世界交響曲〉也分為四個樂章：

第一樂章以大提琴開始，慢慢奏出一種像嘆息也像沉思的旋律。意味著美國拓荒時代中，那一片空曠壯麗的河山大地。

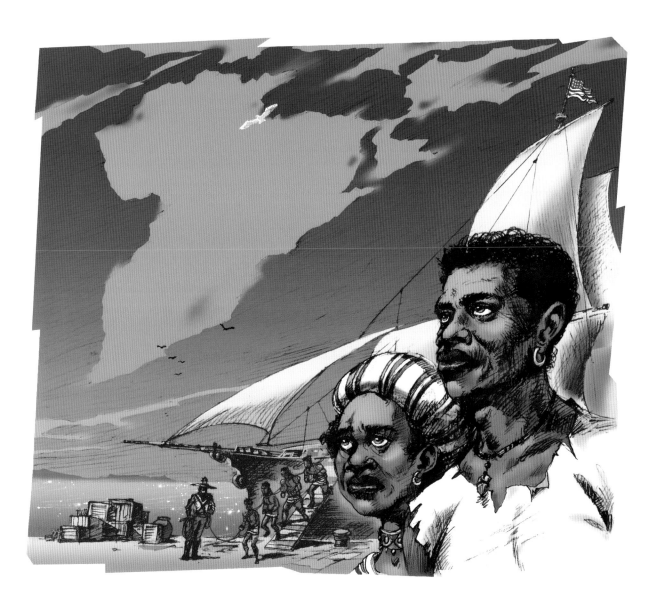

　　第二樂章開始引出悠遠哀怨的主旋律，
暗示出在這片廣大的土地上，從事墾植勞動
的黑人生涯。他們是從非洲被賣到美國的奴
隸，自己的家鄉遠在望不到的天一方。這曲
旋律是那樣優美，又那樣哀傷。後來有人按
譜作詞，於是世界上便有了〈念故鄉〉這首
名歌。

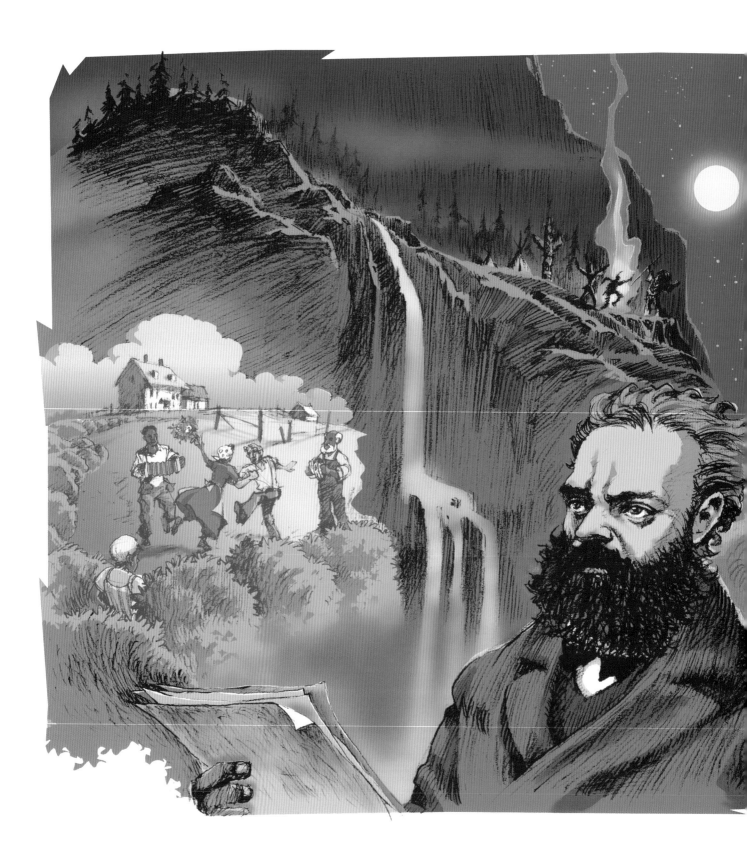

第三樂章則呈現出快板「詼諧曲」的調子。所謂詼諧曲，英文是 Humoresque。但不一定像英文字面那樣指幽默愉悅的曲調，本質上，它是一種溫馨而有人情味的樂曲。在這樂章裡包含了農民土風舞曲，及印地安人的節慶鼓樂。

　　第四樂章是一種熱情的快板。代表在這片土地上生活的人，從艱苦中培養出勇敢奮鬥的精神，克服困難，開創出光明的前途。樂章結尾是十分雄壯的。

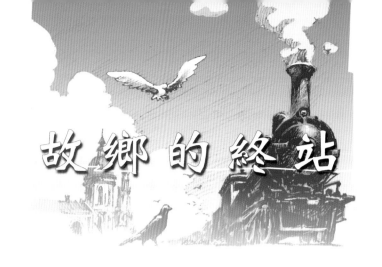

# 故鄉的終站

　　1893 年 12 月 16 日〈新世界交響曲〉第一次在紐約這個大都會公開演奏。演奏會可說是空前的成功。各種新聞媒體都在第二天不約而同的讚美：「沒有一個作曲家曾有過那樣成功的演奏會。」

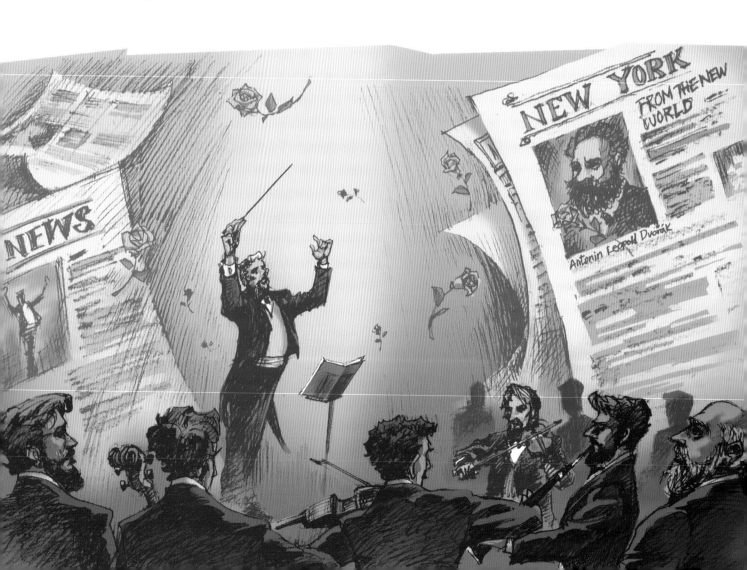

不過對德弗乍克來說，崇高的讚譽、豐厚的薪水，都不足以減少他對故鄉的思念。終於，他帶著家人，於1895年的冬天回到布拉格，任教於布拉格音樂學院，後來成為這個音樂學院的院長。

德弗乍克回到故鄉的第二年，有音樂之都雅號的維也納，首輪演奏了〈新世界交響曲〉，歐洲各國都越來越喜歡德弗乍克的音樂。不過，他的作品常讓樂評家感到困惑，不知該從哪裡著手評析。

他的音樂是自成一格的，如果有人問起他在作曲上的師承問題，他的腦中便立即反映出那一片熟悉的波西米亞鄉野。心裡也立即感到溫暖踏實。他總是這樣回答：「我的老師是鳥、是樹、是河、是神、是我自己。」

這個「自己」，是他的音樂作品根源。而他的生命根源，則出自那片波西米亞的自然和人文天地。

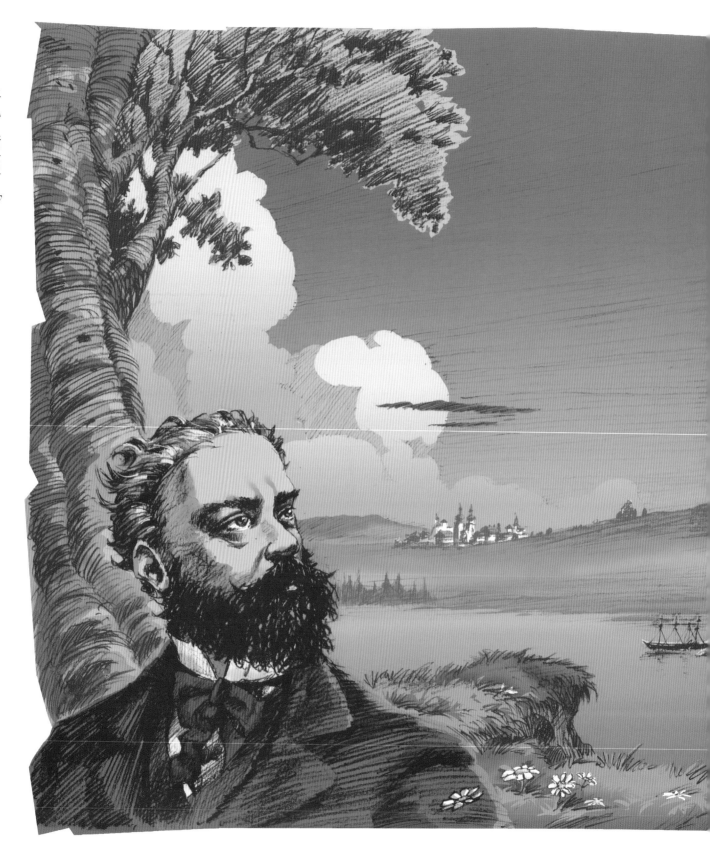

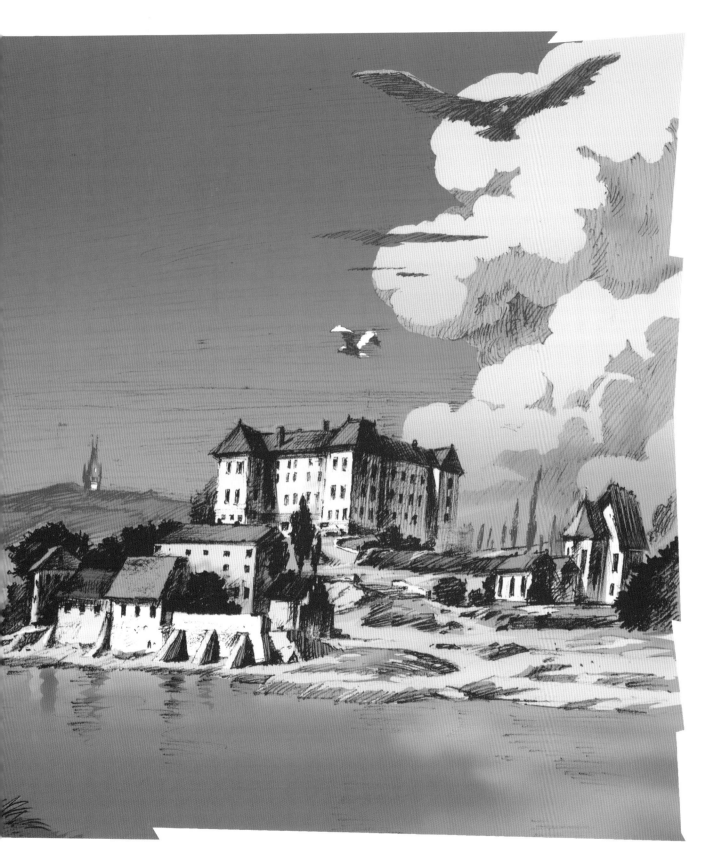

　　德弗乍克一生的作品很多，而且作品形式多彩繁富。對照起來，他的人生，卻十分的單純。他愛故鄉、愛家庭、愛朋友、愛學生。有一種單純的幸福。在嗜好上，他也一樣顯得單純。鄉居度假時，他就喜歡餵養鴿子；城居工作之餘，他就喜歡去看火車。

　　餵養鴿子，或許是因為他喜歡鴿子的特質。牠們是忠貞的飛禽，平時十分溫順，一但負有使命，便會百折不撓。而且牠們永遠忠於飼主，也永遠會飛回「故居」。

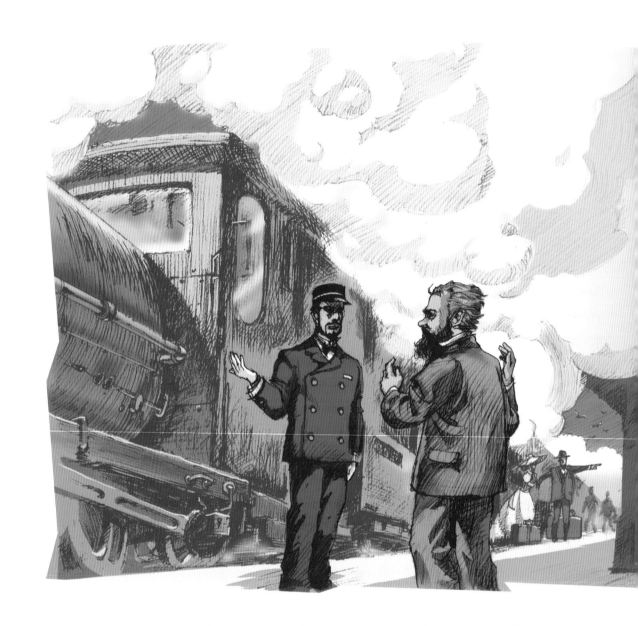

　　至於看火車，更是由來久遠。自從他這個鄉巴佬來到布拉格上風琴學校，他便對火車著了迷，百看不厭，簡直看了一輩子，越看越迷。

　　只要一有空，德弗乍克便去火車站，那裡的月臺是可以自由出入的。到月臺時，如果火車已進站，他便趁著乘客上下的時間，和火車司機打交道，詢問種種有關火車的問

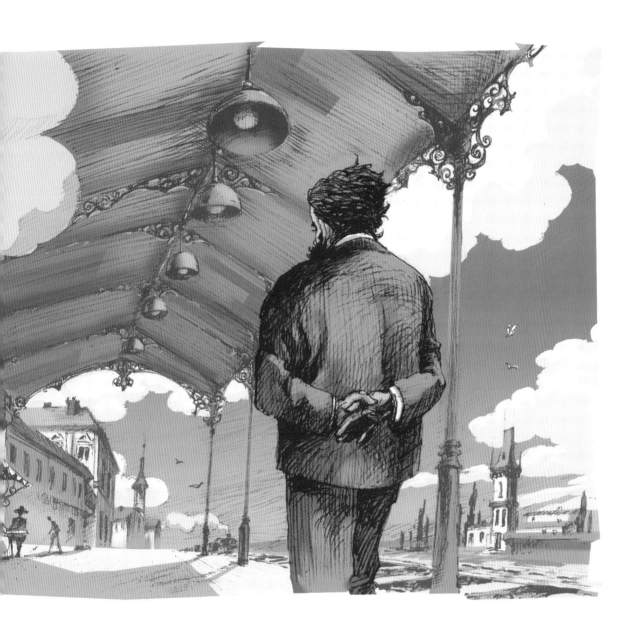

題，甚至不放過火車沿途經過的村鎮情景。漸漸的，他心目中的火車已不僅是偉大的機器，也是一種生命的載體。如果火車還沒有進站，他便在月臺上等待，靜靜的聆聽火車的節奏，由隱約到清晰。然後，汽笛一響，火車昂然進站。停下來，放出嘶嘶白氣。來布拉格的人，就到達了終站。

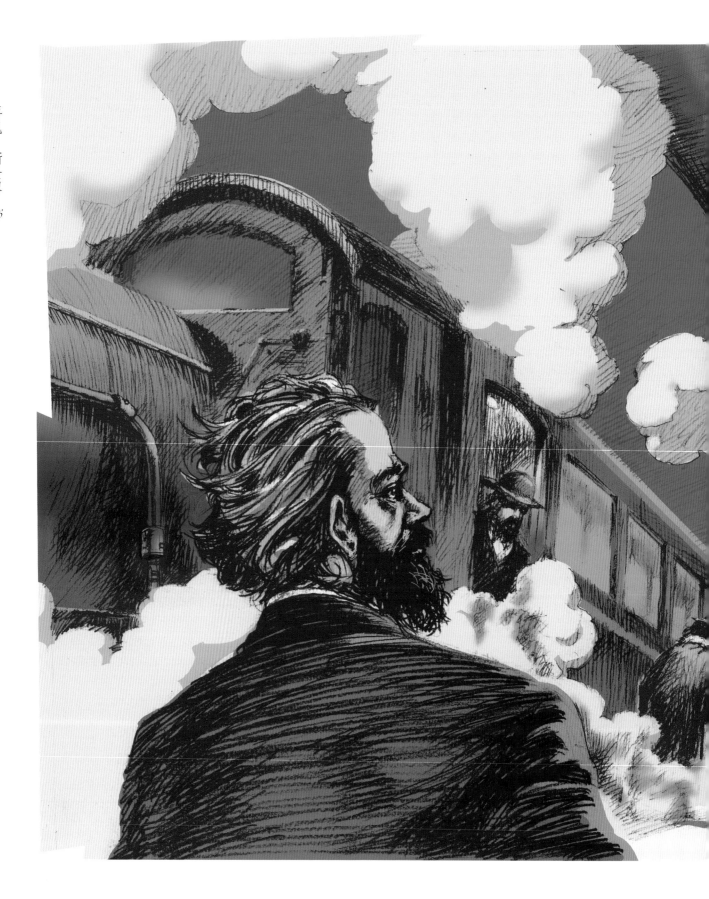

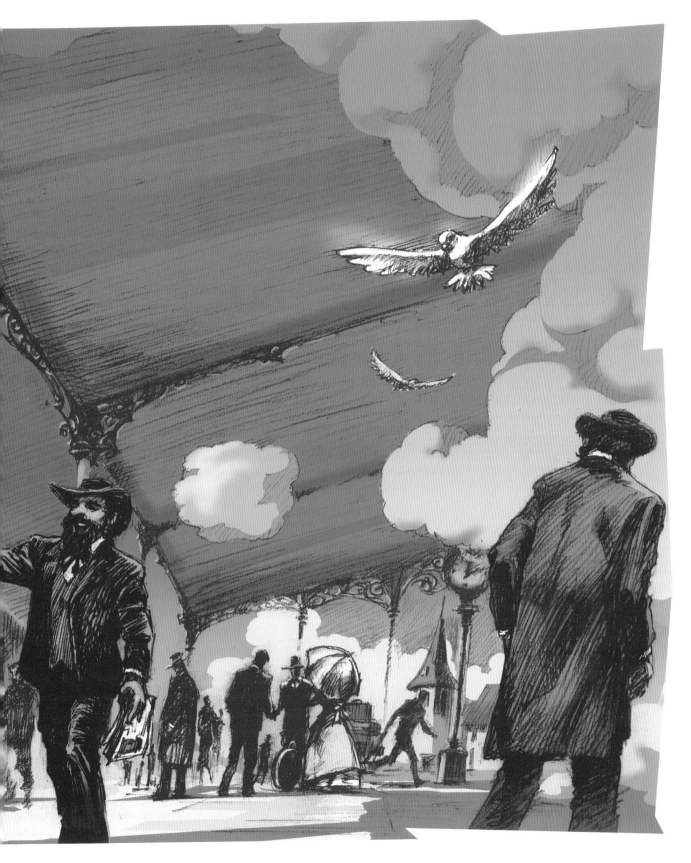

1904 年 3 月 25 日，德弗乍克最後一部歌劇作品《阿美達》在布拉格國家劇院上演。中間，他忽然覺得很不舒服，便提早離席回家。後來經醫生檢查，發現他的腎臟有病，必須好好休養。

可是，3 月 30 日那天，德弗乍克又忍不住去火車站看火車了。月臺上的風寒使他著涼了，從此一病不起，那就是他最後一次看火車了。

也許，我們可以想像他站在月臺上看火車的心情，他的一生不也像火車嗎？在一定的軌道上奔赴前程，載負了旅程中的悲歡離合，歲月中的雨雪陰晴，還有，不斷推進的音樂節奏。

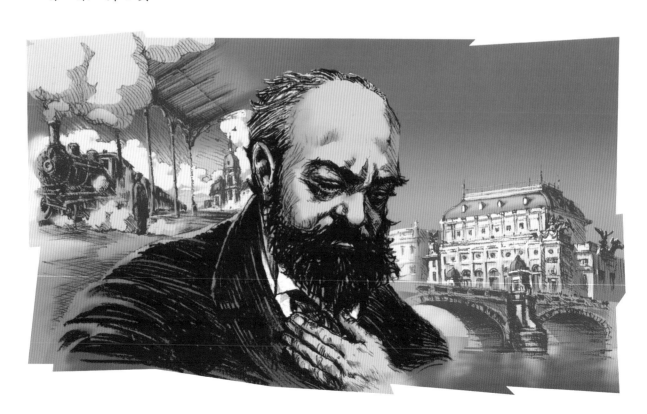

到了 5 月 1 日那天，久病的德弗乍克，忽然覺得精神不錯，便下床和家人談天，並一起吃午飯，好像告別一樣。飯後不久，他就在突發的心臟病中去世了。

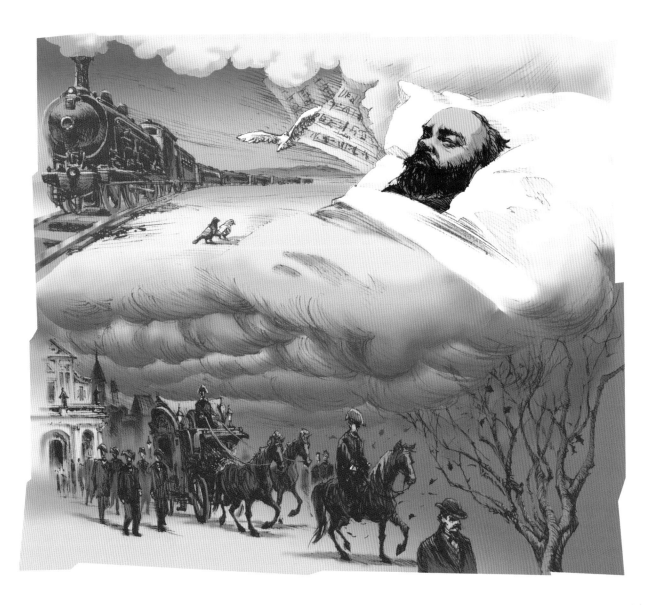

他生命的列車抵達了終站。

Antonín Dvořák

德弗乍克

# 德弗乍克 小檔案

1841年　出生於布拉格附近的小村莊。

1849年　8歲入小學，接受音樂啟蒙教育。

1857年　進入布拉格音樂學院前身的「風琴學校」就讀兩年，取得風琴師
　　　　與合唱指揮的資格，後因無此職缺，轉而拉奏中提琴。

1873年　結束擔任了14年之久的中提琴手工作，成為教堂風琴師。完
　　　　成肯塔塔《白山傳人》。

1874年　與安娜結為夫妻。

1876年　成為富商奈孚夫婦的音樂老師。

1878年　到維也納拜望布拉姆斯。

1884年　應邀訪問倫敦，前後共九次。

1891年　到紐約音樂學院擔任院長。

1893年　〈新世界交響曲〉在紐約首演。

1895年　完成〈大提琴協奏曲〉。回到布拉格，任教於布拉格
　　　　音樂學院，後來成為音樂學院的院長。

1898年　奧國政府授予藝術科學名譽勳章。

1904年　3月25日《阿美達》在布拉格國家劇院上演。5月1日
　　　　病逝。

# 德弗乍克 寫真篇

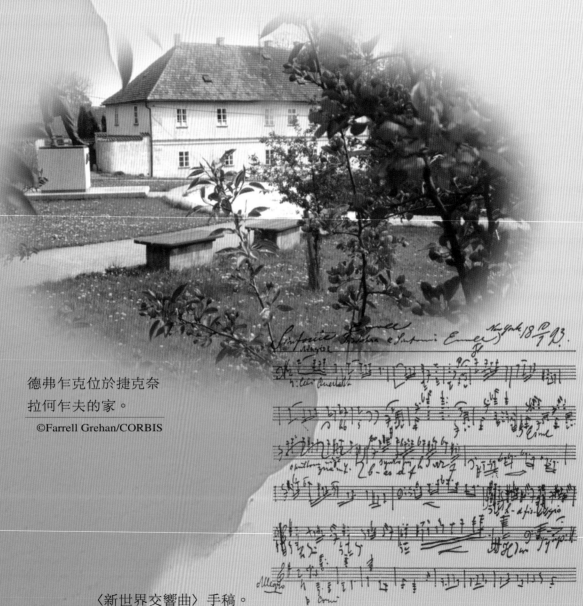

德弗乍克位於捷克奈
拉何乍夫的家。
©Farrell Grehan/CORBIS

〈新世界交響曲〉手稿。

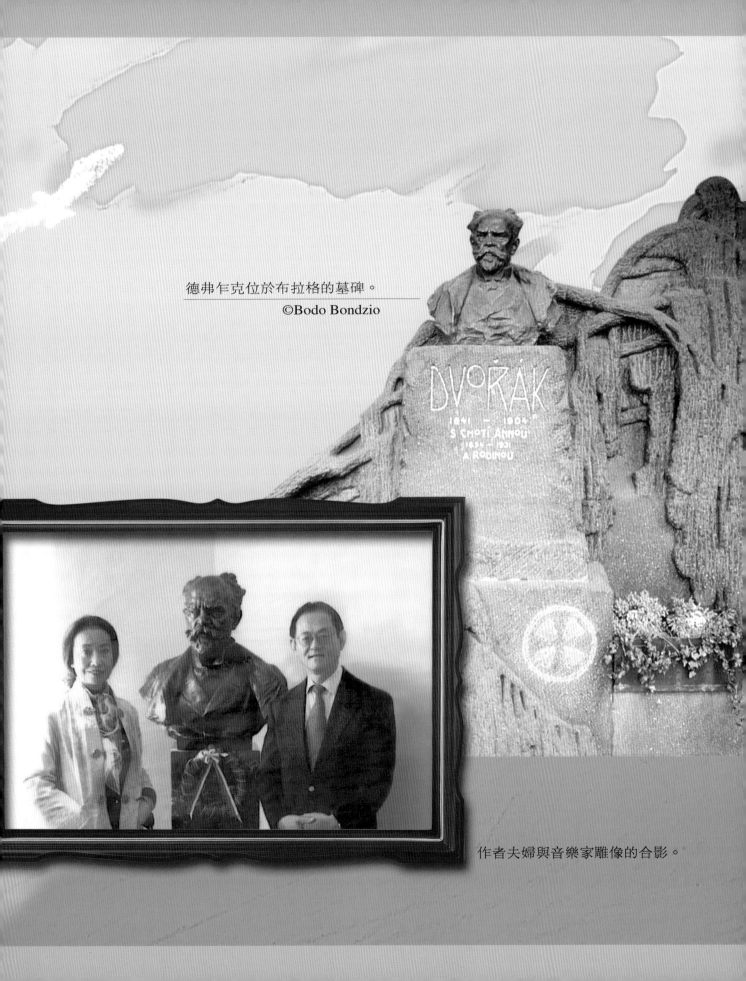

德弗乍克位於布拉格的墓碑。
©Bodo Bondzio

DVOŘÁK
1841 — 1904
S CHOTÍ ANNOU
1854 - 1931
A RODINOU

作者夫婦與音樂家雕像的合影。

# 寫書的人

## 程明琤

　　出生於巴黎，她的父母都是當年的法國留學生。被寄養在法國家庭的小明琤，或許不是很快樂，也因此養成自找快樂的本領。

　　從小她就不愛和別的孩子玩耍，只愛一個人自己讀故事書。由故事天地漸漸走入文學領域，也是順理成章的事。

　　臺大中文系畢業後，因得到耶魯大學全額獎學金而赴美留學。畢業後，在大學教書並從事寫作直到現在。她已有十幾本散文集出版。《再見，新世界──愛故鄉的德弗乍克》是她第一本寫給小朋友的書。現在，她最大的心願就是：小朋友會喜歡這本書。

# 畫畫的人

## 朱正明

　　生於高雄縣六龜鄉，小時候全家北遷，現居臺北市。畢業於國立藝專美術科西畫組，2000年考取國立師範大學美術研究所西畫創作組。

　　朱正明天性酷好天馬行空及操弄線條、顏色。已經記不得他開始握筆塗鴉的確切年紀，聽長輩說大概是四歲左右，舉凡報紙、包裝紙等，逢紙必塗。求學期間更不喜歡呆板枯燥、白紙黑字的課本，所以常常「盡其所能」的在課本空白的地方塗鴉上色，以自滿自娛。

　　他認為一篇精彩的文章或是一本傑出作品，雖然不一定要用美美的圖片相襯，但是如果有圖相佐，無疑地更能增加作品的可讀性。

　　一篇高妙的思想文字，可說是人類文化智慧的瑰寶；至於一幅幅精巧引人的圖像，不應也是嗎？

# 兒童文學叢書

# 音樂家系列

## 沒有音樂的世界，我們失去的是夢想和希望……

每一個跳動音符的背後，到底隱藏了什麼樣的淚水和歡笑？
且看十位音樂大師，如何譜出心裡的風景……

由知名作家簡宛女士主編，邀集海內外傑出作家與音樂
工作者共同執筆。平易流暢的文字，活潑生動的插畫，
帶領小讀者們與音樂大師一同悲喜，靜靜聆聽……

選  的你

請跟著畢卡索、艾雪、安迪·沃荷、手塚治虫、鄧肯、凱迪克、布列松、達利，在各種藝術領域上大展創意。

選 的你

請跟著盛田昭夫、7-Eleven創辦家族、大衛·奧格威、密爾頓·赫爾希，想像引領創新企業的挑戰。

選 的你

請跟著高第、樂高父子、喬治·伊士曼、史蒂文生、李維·史特勞斯，體驗創意新設計的樂趣。

選 的你

請跟著麥克沃特兄弟、格林兄弟、法布爾，將創思奇想記錄下來，寫出你創意滿滿的故事。

本系列特色：

1. 精選東西方人物，一網打盡全球創意 MAKER。
2. 國內外得獎作者、繪者大集合，聯手打造創意故事。
3. 驚奇的情節，精美的插圖，加上高質感印刷，保證物超所值！

還有！還有！

內附注音，小朋友也能「自·己·讀」！
創意 MAKER 是小朋友的必備創意讀物，
培養孩子創意的最佳選擇！